LES
ALSACIENNES,

OU

LES MARCHANDES DE BALAIS,

FOLIE-VAUDEVILLE EN UN ACTE,

Par MM. GABRIEL et BRAZIER,

Représentée pour la première fois sur le Théâtre des Variétés, le 19 juillet 1826.

Ne donnez vos cœurs à personne,
Et tâchez d' vendr' tous vos balais.
SCÈNE VIII.

PRIX : 1 FRANC 50 CENTIMES.

PARIS,

CHEZ HAUTECŒUR-MARTINET,
RUE DU COQ,
ET CHEZ TOUS LES LIBRAIRES M^ds. DE NOUVEAUTÉS.

1826.

PERSONNAGES.	ACTEURS.
La Veuve SIROP, marchande de vin.	Mme FERVILLE.
Le père CHOPART, ânier nourrisseur.	M. LEFÈVRE.
MADELAINE,	Mlle CHALBOS.
THÉRÈSE, *jeunes filles de l'Alsace nouvellement arrivées à Paris, elles ont l'accent allemand.*	Mlle ALDEGONDE.
ROSE,	Mlle MARIA.
HYACINTHE, *bordeuses de souliers.*	Mlle MELVAL.
ISIDOR, ouvrier batteur d'or.	M. VERNET.
ANTOINE, garçon miroitier.	M. ARNAL.
JEANNETTE, servante de cabaret.	Mlle EUGÉNIE.

La scène se passe à Paris, auprès de la barrière de Clichy, en avant des batignoles.

NOTA. Cette pièce doit une partie de son succès au soin avec lequel elle a été montée et représentée. Messieurs les directeurs de province ne pourraient en espérer le même effet, s'ils négligeaient la vérité des costumes et tous les détails accessoires.

On trouve chez le même libraire, rue du Coq, une jolie lithographie représentant les principaux personnages de la pièce.

IMPRIMERIE DE A. CONIAM,
RUE DU FAUBOURG-MONTMARTRE, N°. 4.

LES ALSACIENNES,

VAUDEVILLE EN UN ACTE ,

Le théâtre représente une rue, à droite le cabaret de madame Sirop avec des tables devant la porte ; son enseigne est au rendez-vous de la barrière de Clichy. *A gauche une porte charretière au-dessus de laquelle on lit :* Chopart, nourrisseur, vend du lait d'ânesse, à la vache noire. *Au fond le commencement de la campagne.*

SCÈNE PREMIERE.

CHOPART, *en ânier. Il a un bonnet de coton et une cotte, il porte un sac dessous son bras.*

Quel brave homme que M. Dubreuil le notaire, pour s'être chargé comme ça de nos affaires ! V'là un héritage qui me tombe des nues !... Je savais bien que j'avais un vieil oncle du côté de Francfort, mais je ne croyais pas qu'il était riche... Il laisse 1800 francs... V'là ma part à moi, la moitié du magot, l'autre moitié appartiendrait à mon pauvre frère, s'il vivait encore, mais ses deux filles en profiteront. Je vous demande un peu où c'qu'elles peuvent être ? J'ai écrit au pays, sans avoir de réponse, je suis sûr qu'elles font leur tour de France comme toutes les filles de chez nous... Quand j'ai quitté l'Alsace, elles n'étaient pas plus hautes que ça, je suis bien tranquille, si jamais elles reçoivent ma lettre, elles seront bien vite à Paris, les héritages ça rend alerte ! elles arriveront un de ces jours, comme nous venons tous, à pied, un bâton à la main et des paillettes dessous les escarpins.

Air : *Du ballet des Pierrots.*

Nous voyons plus d'un équipage,
Aux fillett's causer des faux pas ;
Quand les nôtr's quittent leur village
Ell's march't et ne se lassent pas.

Toujours lestes, toujours ingambes,
Comme ell's voyag't soir et matin
Par la voiture de leurs jambes,
Ell's ne versent jamais en chemin. (bis.)

Ah! çà, il faut que je me rafraîchisse chez la mère Sirop... Mère Sirop!

SCÈNE II.

CHOPART, M.me SIROP, *elle sort de chez elle.*

M.me SIROP.

Ah! c'est vous, père Chopart!

CHOPART.

Pour vous servir, madame Sirop.

M.me SIROP.

Vous paraissez content... ça s' voit sur vot' figure.

CHOPART.

Oui, je suis content, je viens de terminer une bonne affaire.

M.me SIROP.

Je vois que vos ânes vous rapportent toujours beaucoup.

CHOPART.

Mes ânes vont leur petit bon-homme de chemin, mais c'est autre chose qui me rend le cœur gai... Faites-moi le plaisir de me faire donner un bon verre de vin.

M.me SIROP.

Je vas vous servir ça moi-même.

CHOPART.

Du tout, je veux que vous restiez là, j'ai à causer avec vous, grosse maman...

M.me SIROP, *appelant.*

Jeannette, apportez un demi-setier au père Chopart... Vous consommez en dehors?

CHOPART.

Oui, n' faut pas se mettre dedans tous les jours et puis dans c'te saison ici, l'air est bonne à respirer, ça rend le teint frais.

M^me. SIROP.

Vous l'avez assez frais, vous...

CHOPART.

Ah! dame, ça tient à mon régime... Je suis mon médecin à moi-même.

Air : *Aimons, chantons, rions, buvons.*

Pour bien s' porter faut êtr' malin,
J' suis un docteur, sans qu' ça paraisse,
Le jour, lorque j'ai bu trop d' vin,
La nuit je bois du lait d'ânesse.
Cependant, je vous l' dis en s'cret :
Dans le régime que j'exerce,
J'ai soin de boir' plus d' vin que d' lait,
Pour ne pas nuire à vot' commerce. *(bis.)*

M^me. SIROP.

Père Chopart, pour un homme qui ne parle qu'à des ânes, voilà une galanterie à laquelle je suis on ne peut plus sensible.

CHOPART.

Dam, vous êtes veuve depuis treize mois, vous avez pleuré tout le temps voulu par la loi et par l'usage, si un voisin aimable pouvait retrouver un petit coin dans le cœur que le défunt a blessé dans les temps, nos deux commerces pourraient marcher de front...

M^me. SIROP, *riant.*

Hé! écoutez donc... vous me donnez là une idée.

Air : *Ah! que de chagrins dans la vie.*

Ça pourrait s' fair', faudra qu' j'y pense,
Les francs buveurs vienn't chez moi de tout's parts,
Vous vendez le lait de l'enfance,
Moi j' débite le lait des vieillards. *(bis.)*

CHOPART, *lui tendant la main.*

Allons, voisin', l'intérêt nous rassemble,
Touchez là, ça vous convient-il?
En mettant nos deux laits ensemble,
Ça doit fair' queuqu' chose de gentil. *(bis.)*

(*Buvant.*) A votre santé, puisque vous pensez que le mariage n'est pas incompatible entre nous deux.

M^me. SIROP.

Je ne dis pas non.

CHOPART.

Si vous le permettez, je vous en retoucherai deux mots à l'oreille en temps et lieux (*il boit.*) Je bois celui-ci avec un plaisir que je ne puis vous définir... est-ce que c'est du vin à quinze ?

Mme. SIROP.

Je crois que oui.

CHOPART.

Je vous quitte pour aller faire ma première tournée.

Mme. SIROP.

Combien emmenez-vous d'ânes aujourd'hui ?

CHOPART.

Onze et puis moi nous serons douze.

Mme. SIROP.

Comme j'aime à les voir trotter devant vous.

CHOPART.

Il faut que ce soit comme ça ; à tantôt, voisine. (*Il rentre.*)

SCÈNE III.

Mme. SIROP, *seule.*

Encore un soupirant ! en vient-il roucouler dans mon cabaret ! un moment... j'ai tâté du mariage, et je dis assez causé. Je suis libre, je ne veux plus me mettre de chaînes au cou. Si je leur donne des espérances c'est que ça me fait passer le temps.

SCÈNE IV.

Mme. SIROP, ROSE, HYACINTHE, *elles arrivent par le fond.*

ROSE.

Viens, Hyacinthe, je te dis que c'est ici le cabaret avant la barrière.

HYACINTHE.

T'as raison, Rose, voilà une grosse maman de bonne mine que je crois reconnaître.

Mme. SIROP, *à part.*

Que me veulent donc ces jeunesses pour me dévisager ainsi ?

ROSE, *s'approchant d'elle ?*

Est-ce que vous ne nous remettez pas, madame.

M^me. SIROP.

Peut-être, quand vous m'aurez dit qui vous êtes ?

HYACINTHE.

Vous ne nous rappelez pas ?...

ROSE.

Rappelez-vous bien...

HYACINTHE.

Cherchez un peu...

ROSE.

Deux hommes, et deux femmes...

HYACINTHE.

Un garçon miroitier de la rue du petit Carreau...

ROSE.

Un batteur d'or du passage du Caire...

HYACINTHE.

Un dîner de quatre couverts...

ROSE.

Dans votre petit jardin...

HYACINTHE.

De six livres quinze sols...

M^me. SIROP.

Ah ! j'y suis ! comment c'est vous, mesdames ? (*se reprenant.*) ou mesdemoiselles...

ROSE.

Comme vous voudrez, ça n'y fait de rien.

M^me. SIROP.

Oh ! je vous reconnais à présent.

ROSE, *d'un air triste.*

Oui, madame, c'est nous...

HYACINTHE.

Mais pas aussi gaies que le jour du dîner en question.

ROSE.

Le perfide ! rester cinq jours sans venir voir une femme.. quand il n'y a qu'un mois qu'on la connaît... quelle horreur !

HYACINTHE.

Nous laisser seules le dimanche et le lundi, quand nous n'avons que ces jours-là pour nous amuser.

M^{me}. SIROP, *à part.*

Encore deux femmes trompées! Ah! les scélérats d'hommes!

HYACINTHE.

Comme nous savons, madame, que M. Isidor et M. Antoine s'arrêtent souvent chez vous, nous venons pour voir si vous les avez vus.

M^{me}. SIROP.

Pas encore, mes petites dames, mais la journée n'est pas finite... M. Antoine manque quelquefois; quant à M. Isidor, le lundi il est toujours exact, c'est un des beaux danseurs de nos bals champêtres.

ROSE.

Oui, je sais qu'il va faire la belle jambe aux Batignoles, que je m'en veux de l'avoir écouté.

HYACINTHE.

Et moi donc! ce monsieur Antoine qui a l'air de monsieur Tranquille.

ROSE.

Quand ils passaient tous les deux devant notre magasin de souliers du boulevard Poissonnière, dieux! que ces deux êtres-là étaient aimables!... Car il faut que vous sachiez, madame, que nous travaillons Hyacinthe et moi *à la Pensée,* vis à vis le Gymnase.

M^{me}. SIROP.

A la pensée... je connais ça, je m'y fournis de souliers.

ROSE.

Vous n'êtes pas la seule, allez, c'est un des magasins les plus conséquens de Paris; nous sommes toujours une vingtaine de chamareuses occupées à border.

HYACINTHE.

Air : *Un jeune Troubadour.*

Tout's l'aiguille à la main.,
Jeunes comme nous l' sommes,
Je n' m'étonn' pas qu' les hommes
Guettent not' magasin.
On peut y venir exprès
Pour y trouver, ma chère,
Un' connaissance à faire
Et des souliers tout faits. (*bis.*)

M^{me}. SIROP, *à part.*

J'ai envie de leur dire de quoi il retourne ; ma foi, oui, je ne peux pas voir tromper mon sexe, c'est plus fort que moi, faut que je parle. (*haut.*) Je ne veux rien vous cacher, vos amans sont volatils.

ROSE.

Est-ce que vous sauriez quelque chose ?

M^{me} SIROP.

Je vois depuis quelques jours circuler dans le quartier deux nouvelles débarquées, qui m'ont bien l'air de leur donner dans l'œil.

HYACINTHE, *à Rose.*

Eh bien ! quand je te disais.... tu ne voulais pas me croire ?...

ROSE.

Que veux-tu, quand on est aimante, on est confiante.

M^{me} SIROP, *à part.*

Ça fait de la peine, elles sont douces et bien élevées.

ROSE, *s'emportant.*

Mais ça ne se passera pas comme ça ; que je rencontre M. Isidor avec elle, est je lui arrache les yeux.

HYACINTHE, *de même.*

Que M. Antoine fasse des siennes, v'là la saison des fleurs, gare les giroflées à cinq feuilles....

M^{me} SIROP.

Ne vous faites pas de mal.

HYACINTHE, *changeant de ton, en baissant les yeux.*

Pardon....

Air : *Si voyez brillante écharpe.* (*du comte Ory.*)

J'ai l' malheur d'être sensible ;
Excusez c' t'emportement.

ROSE.

On ne peut pas rester paisible
Dedans un pareil moment.

Mad SIROP.

Des femm's j'excuse la faiblesse...
C' n'est pas pour vous exciter ;
Mais quand un homme vous délaisse,
Il est permis de s'emporter.

Les Alsaciennes. 2

ROSE, *pleurant.*

J'n' aime pas à faire des scènes,
Mais quand on m' fait de la peine,
(*Faisant le geste de donner des soufflets.*)
V'lan par ci, vlan par là, } *bis.*
Faut voir comme ça va.

HYACINTHE.

Oui, faut voir rouler les soufflets,
Il faut voir danser les bonnets.

TOUTES LES TROIS.

V'lan par ci, v'lan par là, } *bis.*
Ah! comme ça roul'ra.

ROSE.

Ah çà! vous avez donc vu nos amans avec ces demoiselles?

M^{me} SIROP.

Oui, et c'est deux belles filles, ma foi, l'air un peu bête; mais ça vient à Paris pour faire un commerce qui ne doit pas les enrichir.

ROSE.

Qu'est-ce qu'elles vendent donc?

M^{me} SIROP.

Des jolis petits balais de bois blanc; c'est peut-être leurs costumes qui auront donné dans l'œil de vos amans; les hommes sont si originals. Elles sont mises à la mode de leur pays.

ROSE.

Dis donc, je les connais, il en vient aussi de not' côté.

HYACINTHE, *d'un air doux.*

Merci toujours, Madame, des renseignemens que vous nous donnez.... Rose, il faut nous éloigner.

ROSE.

Nous allons faire un tour dehors et nous reviendrons; nous allons guéter nos amans.

HYACINTHE.

Oui, nous allons, ce qu'on appelle, monter la petite faction du sentiment.

ROSE.

A ce soir, madame Sirop, nous viendrons nous rafraîchir chez vous.

M^{me} SIROP, *à part*.

Pauvres petites femmes ; elles sont intéressantes....

ROSE ET HYACINTHE, *en s'en allant*.

Faudra voir rouler les soufflets,
Faudra voir danser les bonnets,
V'lan par ci, v'lan par là,
Ah ! comme ça roul'ra.

SCÈNE V.

M^{me} SIROP, *seule*.

Mon Dieu ! à présent que je réfléchis, j'ai peut-être mal fait de me mêler de ça.... car enfin, ces jeunes gens viennent boire chez moi; on ne devrait pas entrer dans des choses qui ne vous regardent pas.... Mais on doit des égards au sexe; et si les femmes ne se soutiennent pas entre elles; elles sont déjà assez malheureuses. (*On entend chanter dans la coulisse ; n'oubliez pas l'heure du rendez-vous.*) Mais, Dieu me pardonne ! v'là nos jeunes gens. Oui, ma foi.... c'est bien eux.... M. Isidor et M. Antoine ; je rentre, car je parlerais encore. (*Elle rentre.*)

SCÈNE IV.

ISIDOR, ANTOINE.

ANTOINE, *d'un ton timide*.

Vrai, écoute, Isidor, c'est des bêtises que nous faisons là ; c'est mal, ces jeunesses nous aiment, nous voulons les tromper, à quoi cela nous mènera t-il ?

ISIDOR, *gaîment*.

A rire, gros jobard.

ANTOINE.

Depuis cinq jours que nous ne les avons vues.

ISIDOR.

Eh ! demain il y en aura six ; elles nous désireront, il n'y a pas de mal ; il faut se faire désirer

des femmes ; je veux être un mauvais sujet, moi, je suis batteur d'or.

ANTOINE.

Moi, je m'en veux d'être faible, c'est toi qui m'entraînes... cette pauvre petite Hyacinthe...

ISIDOR.

Comment, tu y penses encore?

ANTOINE.

Oui, j'y pense, tant pis....

ISIDOR.

Hein !... Si on te demandait pourquoi, tu serais bien embarrassé de trouver une solution.

ANTOINE.

J'y tiens d'abord, parce qu'elle est bonne et gentille ; et puis....

ISIDOR.

Et puis?...

ANTOINE.

Et puis parce que c'est la première femme que j'ai aimée dans un magasin.

ISIDOR.

Est-il conscrit en amour, ce coco-là.... Ah! si t'étais batteur d'or!... Mais t'es miroitier, c'est pas ta faute.

ANTOINE, *se fâchant.*

Dis donc, toi, les miroitiers en valent bien d'autres.

ISIDOR.

C'est pas ça que je veux dire ; tous les hommes sont égaux, tous les états se valent, et malheur à ceux qui les ravalent ; mais vois-tu, les miroitiers ne sont pas si farces que les batteurs d'or.... Ecoute, Antoine, le batteur d'or est un état à part, sa morale est celle du plaisir et de la légèreté.... Il travaille le moins possible, boit le plus qu'il peut.... Il ne pense pas au lendemain afin d'oublier la veille, la folie le comble de ses dons.... Eh! allez donc.... Il chante en travaillant.

Air : *Pan, pan, c'est la Fortune.*

Pan, pan, que le vin coule,
Pan, pan, travaillons fort,
Pan, pan, que l'argent roule,
Pan, pan, j' suis batteur d'or.

Si par fois la tristesse
Chez moi sonne tout bas,
Je frappe avec vîtesse,
Ça fait qu' je n' l'entends pas,
Pan, pan, etc.

Quell' drôl' de destinée,
Moi j'en ris comme un fou;
J' suis dans l'or tout' l'année
Et je n'ai jamais le sou.

Pan, pan, que le vin coule,
Pan, pan, travaillons fort,
Pan, pan, que l'argent roule,
Pan, pan, j' suis batteur d'or.

ANTOINE.

Moi, je veux bien m'amuser un peu ; mais je pense à l'avenir, tant pis.

ISIDOR.

Moi, je ne pense à rien, c'est plus vîte fait.

ANTOINE.

Je veux m'établir, me marier...

ISIDOR.

Tu veux te marier?... Est-il gentil! il veut se marier? Amuse-toi donc, dindon!... Moi, je veux passer ma vie entre la folie et les belles femmes... Jamais on n'en aime trop; d'ailleurs, vive le changement. Tout change dans le monde, et je ne veux pas être plus ridicule que le monde.

Air : *Le bal, le bal est tout en France.*

Je suis léger,
J'aime à changer,
Ami, le changement m'arrange;
Puisqu'ici-bas
Tout change, change,
Pourquoi ne changerions nous pas.

Les saisons changent tour à tour,
Aux chaleurs succède la glace,
La glace qui change à son tour,
Nous rend le soleil un beau jour.
Les états changent de face,
Les flatteurs chang'nt de discours,
Les hommes changent de place
Et les bell's changent d'amour.
 Je suis léger,
 J'aime à changer, etc.

On change souvent à Paris
 De portières,
 De cuisinières :
Je vois des gens qui chang'nt d'amis
A-peu-près comme on chang' d'habits,
On change de conscience,
Dès que ça peut vous arranger,
Il n'y a que l' courage en France
Qu'on ne voit jamais changer.
 Je suis léger,
 J'aime à changer, etc.

Vive la joie, la goguette et les amours.

ANTOINE.

En parlant d'amour, v'là nos deux conquêtes.

ISIDOR.

Eloignons-nous un peu, ne faut pas les effaroucher.

(*Ils sortent.*)

SCÈNE VII.

MADELAINE, THERÈSE, *habillées comme les filles de l'Alsace qui parcourent Paris; elles tiennent des petits balais de bois blanc à la main. Elles entrent en criant* : balais! balais! balais!

MADELAINE.

Dis-donc, ma sœur, où c'que j'sommes à présent.

THÉRÈSE.

Eh bien! où c'que nous étions avant z'hier.

MADELAINE.

V'là l'cabaret où j'avons bu un petit pot de bière.

THÉRÈSE.

Ah! oui, je la reconnais; dame, ce Paris est si grand qu'on s'y perdrait quasi.

MADELAINE.

Je vois d'ici la maison de ce logeur ous qu'il y a des payses.... Dis donc, sœur, qu'est-ce que tu dis de tout ce monde qui vous regarde dans la rue, il semblerait que nous avons d'autres figures que les autres.

THÉRÈSE.

C'est nos vêtemens qui fait ça.

Air : *Vaud. du petit Courrier.*

On rit d' nos juppes, d' nos bonnets,
On rit aussi de nos figures,
On s' gausse itou de la tournure
Des pauvr's marchandes de balais.

MADELAINE.

Voyant leur mise originale,
J' pourrions aussi blâmer leurs goûts;
Ah! que de gens de la Capitale
Qui nous f'raient rire, si v'naient chez nous (*bis*.)

THÉRÈSE.

Si ça va cette semaine comme la dernière, j'aurons de l'argent en poche.(*Ici Isidor et Antoine paraissent au fond.*)

MADELAINE, *tirant un petit sac de peau.*

Combien que t'as, toi?

THÉRÈSE *comptant.*

J'ai quinze sols, et toi?

MADELAINE.

J'ai onze sols moi... Tiens, mets tout ça ensemble.

ISIDOR, *à part.*

Les voilà joliment riches.

MADELAINE.

Dame, je gagnons peu, mais j'avons rien à nous reprocher.

THÉRÈSE.

Il ne faudrait pas y venir...

ISIDOR.

V'là le moment favorable, battons le fer pendant qu'il est chaud! Je suis batteur d'or.

SCÈNE VIII.

Les Mêmes, ISIDOR et ANTOINE.

THÉRÈSE, *les apercevant.*

Dis donc, ma sœur, v'là les deux jeunes hommes d'avant z'hier.

MADELAINE.

Il ne faut pas les écouter, allons-nous-en.

ISIDOR *les retenant.*

Dites donc, jeunes filles, vous passez bien fières aujourd'hui.

MADELAINE.

Ah! dame!

THÉRÈSE.

Ah! dame!

ANTOINE, *à Thérèse.*

Dites donc, me reconnaissez-vous?

THÉRÈSE.

Oui.

ISIDOR.

Et moi?

MADELAINE.

Et vous aussi.

ISIDOR, *à Antoine.*

Elles sont drôles! tout de même, faut rire... Dites donc, il y a plusieurs jours que nous nous voyons... il faut pourtant faire connaissance tout à fait: comment vous appelez-vous, la grande?...

MADELAINE.

J' m'appelle Madelaine.

ANTOINE.

Et vous, la petite?

THÉRÈSE.

J' m'appelle Thérèse.

ANTOINE.

De quel pays êtes-vous?

MADELAINE, *d'un air niais.*

De l'Alsace.

ISIDOR *l'imitant.*

De l'Alsace.

MADELAINE.

Je sons deux filles uniques de Pierre François Bridou, laboureur à Choulino.

ANTOINE.

Ah! vous êtes deux filles uniques.

ISIDOR.

Dis donc, elles sont deux filles uniques.... c'est unique!.... Avez-vous des amoureux en Alsace?

MADELAINE.

Non, nous n'en aurons que pour nous marier.

ISIDOR *riant.*

Voyez-vous.

ANTOINE.

Et qu'est-ce que font vos parens?

MADELAINE.

Y travaillent à la terre, et nous l'hiver nous faisons des petits balais de bois blanc.

ISIDOR.

Et vous v' nez toutes seules.

THÉRÈSE.

Non, j'avons des pays et des payses.

ANTOINE.

Ah! çà, vous allez faire des amoureux à Paris.

THÉRÈSE.

Pas de risque de ça.

Air : *Depuis long-temps, jamais Adèle.*

Quand j'avons quitté not' village,
Nos parens nous ont fait la leçon ;
Il nous ont dit : qu'à Paris pour être sage,
Fallait s' méfier d' chaque garçon.

Les Alsaciennes. 3

MADELAINE.
Puis not' vieill' tant' Catherine qu'est sbonne,
Nous a dit, parlez sans délais,
Ne donnez vos cœurs à personne
Et tâchez d' vendr' tous vos balais. (*bis*.)

ISIDOR.
Eh bien, ça roule-t-il le commerce?

MADELAINE.
Quoique ça veut' dire le commerce?

ISIDOR, *à part*.
Ah! mon Dieu, mon Dieu. (*Haut.*) Voyons, vendez-vous beaucoup de balais?

THÉRÈSE.
Oui, j'en avons vendu une douzaine hier.

ISIDOR.
Dites-moi, la grande, voulez-vous prendre un verre de vin avec nous?

MADELAINE.
Je n'y vois pas de mal.

ANTOINE.
Et vous, la petite?

THÉRÈSE.
Je n'y vois pas de mal.

ISIDOR, *à Antoine*.
Elles ne sont pas fortes sous le rapport de la conversation... Fais venir quelque chose.

ANTOINE.
Non, mais elles sont gentilles... Hé! Jeannette, deux bouteilles et quatre verres. (*Jeannette paraît.*)

JEANNETTE.
Tenez, Messieurs, en voilà du fameux.

ISIDOR.
Vous êtes avec de bons enfans. (*Isidor se place à côté de Madelaine et Antoine auprès de Thérèse.*)

ANTOINE.
Je me nomme Antoine, et je suis miroitier.

ISIDOR.
Je m'appelle Isidor, et je suis batteur d'or. (*Il lui frappe dans la main.*)

MADELAINE.

Ne tapez donc pas si fort.

ISIDOR, *à part.*

Voyons si le vin les fera babiller. (*Haut.*) A votre santé, Mesdemoiselles; allons, allons, il faut rire, on rit à table.

Air : *Voulez-vous des bijoux, des cachemires.* (Du concert à la cour.)

Dites-moi donc un peu, la jeune fille :
Si queuq' fois vot' cœur a battu déjà?

MADELAINE, *riant.*

Ah ! ah ! ah ! ah ! ah ! ah ! ah ! ah ! (bis.)

ANTOINE.

J' vous avouerai que j' vous trouve gentille,
Dites-moi, pourrais-je entrer dans votre famille?

THÉRÈSE, *riant.*

Ah ! ah ! ah ! ah ! ah ! ah ! ah ! ah ! (bis.)

ISIDOR, *à Antoine.*

T'amuses-tu, toi? Je m'amuse, moi!

ANTOINE.

Je commence (*à Thérèse.*)

Même air.

Par aimer faut toujours que l'on finisse,
Voulez vous un mari, parlez, me v'là ?

THÉRÈSE, *riant.*

Ah ! ah ! ah ! ah ! ah ! ah ! ah ! ah ! (bis.)

ISIDOR.

Et vous, Madelain', qui r'gardez en coulisse,
Je gag'rais ben qu' vous n' manquez pas d' malice...

MADELAINE, *riant.*

Ah ! ah ! ah ! ah ! ah ! ah ! ah ! ah ! (bis)

(*Ils rient tous les quatre sur la reprise.*)

MADELAINE.

Na, nous avons assez bu.

THÉRÈSE.

Nous nous en allons, à c't'heure. (*Elles se lèvent de table.*)

ISIDOR.

Voyons; est-ce qu'on s'quitte comme ça.... Laissez donc, laissez donc.

Air : *Encore un quart'ron.*

La s'cond' bouteille est pleine,
Est-c' qui n'est pas de vot' goût?

MADELAINE.

Faut garder sa têt' saine,
Nous avons bu beaucoup.

ISIDOR.

Encore un p'tit coup, Madelaine, } *bis.*
Encore un p'tit coup.

ANTOINE.

Même air.

D' vous verser, j' suis bien aise,
Mais n' restez donc pas d' bout.

THÉRÈSE.

Ah! je n' suis pas si niaise,
Je sais m' garer du loup.

ANTOINE.

Encore un p'tit coup, Thérèse, } *bis.*
Encore un p'tit coup.

MADELAINE, *tirant Thérèse par son jupon.*

Viens donc, sœur. (*Ici Madelaine prononce quelques mots en allemand.*) Chvester kommit mir chvind chvind

THÉRÈSE.

Nous nous en allons, Messieurs.

ISIDOR.

Ah! çà, à ce soir aux Batignoles, on vous verra, pas de bêtises.

THÉRÈSE ET MADELAINE.

Oui, oui, à ce soir. (*Elles sortent en criant :* Balais! balais.)

SCÈNE IX.

ISIDOR, ANTOINE.

ISIDOR.

Nous les tenons! allons, les affaires vont bien avec celles-ci.

ANTOINE.

Mais les deux autres.... Nous nous conduisons mal, il nous arrivera quelque malheur, et ça sera ta faute.

ISIDOR.

Ah! çà, quel malheur veux-tu qu'il nous arrive? Nous rirons avec les Alsaciennes, voilà tout.

Air : *Vaud. de la Somnambule.*

Ah! pour savoir c' que dis'nt Hyacinthe et Rose,
J' voudrais être dans un p'tit coin.

ISIDOR, *gaîment.*

Pardin', c'est toujours la mêm' chose ;
Pour savoir ça, n'y a pas besoin d' témoin ;
Ta bell' se plaint, la mienn' soupire,
Ell's nous appell'nt mauvais sujets ;
Puis en bordant, je les entends dire :
Ah! ma chère, ils nous font des traits. (*trois fois.*)

(*Il fait le geste de coudre.*)

Chut! v'là madame Sirop.

SCÈNE X.

Les Mêmes, Madame SIROP.

M^{me} SIROP.

Tiens, vous voilà, mauvais sujets, qu'est-ce que vous venez faire par ici? encore quelques fredaines?

ANTOINE.

Par exemple.

ISIDOR.

Madame Sirop, je vous dois deux bouteilles, vous les mettrez sur son compte.

M^{me} SIROP.

Vous savez qu'il en doit déjà dix.

ISIDOR.

Ça fera douze.

M^{me} SIROP.

Il faut tâcher de ne pas laisser tant amasser, voyez-vous.

ISIDOR.

C'est qu'il est un peu gêné pour le moment.

ANTOINE.

Oui, je suis gêné.

M^me SIROP, *à Isidor.*

Eh bien ! soldez ça, vous.

ISIDOR.

Moi... c'est différent, c'est que je n'ai pas d'argent, mais je suis batteur d'or, vous le savez... Elle est si bonne cette madame Sirop !... Quel âge avez-vous ? vous me l'avez déjà dit...

M^me SIROP.

J'ai trente-six ans.

ISIDOR.

En vérité. (*à Antoine*) Est-ce que tu donnerais trente-six ans à M^me Sirop, toi ?

ANTOINE.

Non, je lui en donnerais trente-huit.

ISIDOR, *lui faisant signe de se taire.*

Imbécille.

ANTOINE, *se reprenant.*

Non, non, vous ne le paraissez pas. Une jolie femme d'ailleurs est toujours bien.

M^me SIROP.

Vous êtes trop bons. (*à part*) ils sont aimables, pour des ouvriers. (*haut*) Ah çà, écoutez, vous êtes de bons enfans, et je veux vous éviter une scène.

ANTOINE, *effrayé.*

Une scène !

M^me SIROP.

J'ai vu ce matin deux dames de votre connaissance.

ANTOINE.

Bah !

ISIDOR.

Rose et Hyacinthe.

M^me SIROP.

Juste.

ANTOINE.

Vous ne leur avez rien dit?

M^{me} SIROP.

Je m'en serais bien gardée, elles ont dit qu'elles reviendraient à quatre heures.

ANTOINE, *effrayé*.

Nous sommes perdus.

ISIDOR.

Laisse-nous donc tranquilles !... On n'est jamais perdu.... d'ailleurs, quand on est perdu on se retrouve.

ANTOINE.

Je te préviens que je file et que je ne les attends pas.

ISIDOR.

Vous dites donc qu'elles doivent revenir bientôt?

M^{me} SIROP.

Oui.

ISIDOR.

Motus! Nous pouvons passer une soirée agréable... M^{me} Sirop, vous êtes censée ne pas nous avoir vus; il s'agit de revenir ici, c'est important; il faut donc trouver le moyen d'y être, sans y être... Le costume est à changer, si nous ne voulons pas nous faire arracher les yeux.

ANTOINE.

Je ne te comprends pas, mais c'est égal.

ISIDOR.

Laisse-toi guider par ton chef de file, en avant la folie et les amours.

Air : *D'une nuit au château.*

Ami, des jours de la vie
Puisque l' nombre est limité,
Chacun d' ceux où l'on s'ennuie,
N' devrait pas nous êtr' compté.
On f'ra l' total de mes peines
Avec un' p'tit' soustraction,
Mais l' total de mes fredaines
F'ra z'un' fameuse addition.

ENSEMBLE.
Ami, des jours de la vie
Puisque l' nombre, etc.

ANTOINE.
Je perds trois jours de la s'maine,
Je bois, je chante, je ris ;
Mais c'est l'exempl' qui m'entraîne,
Si j' m'amus', eh! ben, tant pis !...

ENSEMBLE.
Ami, des jours, etc. *(Ils sortent.)*

SCÈNE XI.

M^{me} SIROP, *seule.*

Quoiqu'ils en disent, je crains la rencontre; les deux petites chamareuses n'ont pas l'air de plaisanter, si ça s' marie un jour, quel bon ménage ça fera!... ça s'aimera comme chien et chat... J'ai peut-être mal fait de prévenir ces deux jeunes gens, car enfin j'avais parlé aux femmes avant, mais la langue me démange toujours.

SCÈNE XII.

M^{me} SIROP, le père CHOPART.

CHOPART, *à la cantonnade.*

Marie-Jeanne, ouvre la grande porte que mes bêtes rentrent... Eh! ben, dites donc, la voisine, me v'là de retour.

M^{me} SIROP.

Tant mieux, père Chopart.

CHOPART.

En passant sur les boulevards, j'ai attrapé deux nouvelles pratiques, une danseuse et un auteur de mélodrame, qui veulent se mettre au lait d'ânesse. Ah! çà, c'est pas l' tout, la grosse mère, depuis que je vous ai quitté, j'ai réfléchi, l'heure du dîner va v'nir, je m'ennuye de manger mon potage tout seul, il faut que vous diniez chez moi aujourd'hui, ou que je dîne chez vous.

M^me SIROP.

Voisin, venez diner chez moi si ça peut vous faire plaisir, je suis traiteuse, on ne jasera pas.

CHOPART.

Est-ce que vous craignez les mauvaises langues?

M^me SIROP.

Mais il n'en manque pas de tous les côtés... Acceptez ma soupe sans façon.

CHOPART, *d'un air aimable.*

La soupe et autre chose.

M^me SIROP.

Que voulez-vous dire?

CHOPART, *riant.*

Je veux dire, grosse mère, que nous aurons bien aussi le bœuf et la salade; ah! voisine, laissez-moi fournir le dessert... j'ai là un joli fromage.

M^me SIROP.

Par exemple, est-ce que vous plaisantez, dans une maison comme la mienne on trouve tout ce qu'il faut pour le dessert.

CHOPART.

A propos, avez-vous repensé à ce que je vous ai dit ce matin?

M^me SIROP.

Quoi donc?

CHOPART.

Eh ben! à not' mariage.

M^me SIROP.

Mais oui...

CHOPART.

Tant mieux, je suis célibataire, vous êtes restée veuve avec trois garçons, je les adopterai et ça me rendra ma gaîté.

M^me SIROP.

Est-ce que vous l'avez perdue?

CHOPART.

Ah! voisine!...

Les Alsaciennes.

Air : *Chaque soir au boul_,vard du temple.*

Les ânes c'est bien monotone,
Quand on est seul au milieu d'eux,
Voilà qu' j'arrive à mon automne,
Je sens qu' j'ai besoin d'être deux,
J' voudrais laisser, d' peur de chicannes,
Ma fortune à vos descendans,
Et j' ne r'garde jamais mes ânes
Sans penser à vos trois enfans. (*trois fois.*)

M^{me} SIROP.

Venez toujours diner, nous causerons de ça plus tard.

CHOPART.

Je suis à vous dans l'instant, voisine.

M^{me} SIROP.

Ne me faites pas attendre.

CHOPART.

Moi, vous faire attendre, l'amour doit me rendre alerte : et puis j'ai une faim de tous les diables. (*Il rentre.*)

SCÈNE XIII.

M^{me} SIROP, ensuite HYACINTHE et ROSE.

M^{me} SIROP.

Mais je ne me trompe pas, voilà nos deux petites délaissées qui reviennent de ce côté... Rentrons bien vîte, parce que je parlerais encore et ça ne raccommoderait pas leurs affaires. (*Elle rentre*)

ROSE, *l'appelant.*

Dites donc, madame la cabaretière.

HYACINTHE.

Elle rentre sans te répondre, ces gens-là n'entendent jamais quand on n'a pas le verre à la main.

ROSE.

Ma petite, je suis bien lasse, nous venons de faire une bonne tournée.

HYACINTHE, *soupirant.*

Des Batignoles à la barrière des Martyrs, rien que ça.

ROSE, *de même.*
Et nous n'avons rien découvert.
HYACINTHE.
Hélas non!

Air : *Vive une femme de tête.*

Je suis toute intimidée,
Je t'avouerai franchement
Qu' je m' faisais une autre idée
De c' que c'était qu'un amant.

ROSE.

Ils n' sont peut-êtr' pas si coupables...

HYACINTHE.

Voudrais-tu les excuser?
De tout je les crois capables...

ROSE.

Souvent on peut s'abuser.

HYACINTHE.

D'puis c' matin qu' nous somm's en route,
Où sont nos mauvais sujets?...

ROSE.

Nous les trouverons, sans doute,

HYACINTHE.

Avec leurs nouveaux objets.
Depuis qu' j'ai martel en tête,
A rien je n' peux plus songer,
Quand on aim', Dieux! qu'on est bête...
On s' pass'rait d' boire et manger.
A souffrir j' suis condamnée,
L'ennui suit partout mes pas,
Je pleur' le long d' la journée,
Et la nuit je ne dors pas.
Je suis sans cess' dans la crainte,
Enfin j' n'ai que du tourment...

ROSE.

Que veux-tu? ma pauvr' Hyacinthe,
V'là c' que c'est que l' sentiment. *(trois fois.)*

HYACINTHE.

Si tu veux que je te le dise, je crois que nous ferons bien de nous en retourner ; quand nous nous ferons du mal pour deux hommes qui n'en valent pas la peine.

ROSE.

D'après les renseignemens que nous venons de prendre,

nous connaissons les beaux objets qui sont cause de leur éloignement, si jamais ils me tombent sous la main.

HYACINTHE.

Ah! les deux marchandes en plein vent, si je les rencontrais aussi... Eh! mais vois donc, Rose...

ROSE.

Je sais ce que tu vas me dire, c'est tout le signalement des deux péronnelles en question, laisse-moi faire.

SCÈNE XIV.

Les mêmes, ISIDOR *et* ANTOINE *habillés en Alsaciennes, ils portent des balais en imitant la tournure et les gestes de Madelaine et de Thérèse.*

ISIDOR.

Balais, balais, balais!

Air : *de Gaspard l'avisé.* (ah! ah! ah! ah!)

> Vous, que la poussière incommode,
> Vous pouvez vous mettre à la mode,
> Achetez sans vous mettre en frais,
> Balais ! (*bis.*)

ANTOINE.

> Allons, fouillez dans vos goussets.
> Balais ! (*bis.*)

ISIDOR.

> J' promets
> Qu' leurs effets
> Sont parfaits.

ANTOINE.

> Pour en faire comme ça,
> Oui dà,
> Il faut s'y connaître, et voilà!..

ISIDOR.

> De Paris la grande Opéra
> Ne vous en montr' pas comme ceux-là.

ENSEMBLE.

> Lir, lon, fa.
> Voyez ça,
> Achetez ça. (*bis.*)

HYACINTHE.

Dis donc, Rose, plus je regarde ces deux gaillardes là.

ANTOINE.

Ah! mon dieu, nous sommes bien tombés, c'est les petites chamareuses.

ISIDOR.

Tais-toi, et crie, balais! balais!

ROSE, *à Antoine.*

Dites donc, les paysannes, venez donc un peu nous parler.

HYACINTHE.

Nous avons queuqu' chose à démêler ensemble.

ISIDOR, *contrefaisant sa voix.*

Je ne vous connais pas, madame.

ROSE.

Nous vous connaissons nous, vous v'nez souvent par ici.

ANTOINE, *bêtement.*

Pourquoi ça, madame?

HYACINTHE.

On dit que vous vous en faites conter par les galans des alentours.

ROSE.

Et qu'il y a deux malins qui vous lorgnent joliment.

ISIDOR.

Non, madame, je sommes de l'Alsace et je sommes ben sages.

HYACINTHE.

Allons, allons, les Alsaciennes nous connaissons ça.

ROSE.

Avouez, que vous venez ici pour y trouver deux hommes?

ANTOINE.

Non, madame.

HYACINTHE.

Vous mentez.

ISIDOR.

Pour y trouver deux hommes, eh ben! quand ça s'rait?

ROSE à *Antoine.*

Quand ça s'rait, tiens v'là pour toi. (*Elle lui donne un soufflet.*)

ANTOINE.

Mais ce n'est pas moi qu'a dit quand ça s'rait.

HYACINTHE à *Isidor.*

C'est elle, tiens, il n'y aura pas de jalouses. (*Elle lui donne aussi un soufflet.*)

ISIDOR.

Ah! çà, mais finissez...

ROSE.

Vous en aurez bien d'autres.

ISIDOR et ANTOINE.

Air : *Non, non, point de pardon.*

Ah! ah! laissez-moi donc,
Ou prenez garde
Que je crie à la garde.
Ah! ah! laissez-moi donc
On ben sinon,
J' vons nous r'venger tout d' bon.

ROSE, *à Isidor.*

Voyez c' t'innocence !

HYACINTHE, *à Antoine.*

Voyez c' te décence !

ROSE.

Voyez c' te candeur !

HYACINTHE.

Voyez c' te douceur !

ROSE.

Tout l' monde fait des siennes,
Jusqu'aux Alsaciennes
Qui vienn'nt à Paris
Chercher des amis.

(*Elles veulent frapper encore Antoine et Isidor qui se sauvent en chantant.*)

ENSEMBLE.

ANTOINE et ISIDOR.

Ah! ah! laissez-moi donc, etc.

ROSE et HYACINTHE.

Ah! ah! nous vous t'nons donc,
Vous n'avez garde
D'appeler la garde.

Ah ! ah ! nous vous t'nons donc,
Ah ! nous allons vous en donner tout d' bon.
(*Isidor et Antoine jettent des cris.*)

SCÈNE XV.

Les mêmes, CHOPART, *sortant de chez lui et les séparant.*

Eh ben, eh ben ! qu'est-ce que c'est donc que ça, des femmes qui se battent !... allons, allons, un peu de calme, il parait que je viens à temps, un peu plus tard il y avait des têtes de décoiffées.

ISIDOR, *bêtement.*

Monsieur, nous sommes deux filles honnêtes qu'on vient d'attaquer.

ANTOINE.

Oui, monsieur.

CHOPART, *étonné.*

Dites donc, vous autres, vous n'êtes pas de ce pays-ci ; v'là des costumes que je connais ; ça me rappelle bien des choses.

ISIDOR.

Je sommes nées natives de l'Alsace.

CHOPART.

Pardine ! je le vois bien.

ANTOINE.

Je sommes de l'Alsace.

ISIDOR.

Et ben connues dans not' pays : je m'appelle Madelaine.

CHOPART.

Madelaine !

ANTOINE.

Et moi Thérèse.

CHOPART.

Thérèse !

ISIDOR.

Je sommes deux filles uniques de Pierre-François Bridou, laboureur à Choulino.

CHOPART, *transporté.*

Est-ce bien possible!

ROSE et HYACINTHE.

Qu'est-ce que vous avez donc?

CHOPART.

C'était le nom de mon pauvre frère. (*Il essuie une larme.*)

ANTOINE, *à part.*

Ah! mon Dieu! est-ce qu'il va encore nous arriver quelque chose de désagréable?

CHOPART, *leur tendant les bras.*

Madelaine, Thérèse, vous êtes mes nièces; venez embrasser votre oncle.

ISIDOR, *à part.*

Que le diable t'emporte!

(*Chopart prend Isidor et Antoine dans ses bras, et les embrasse.*)

CHOPART.

Mes enfans, je vous cherche depuis bien long-temps; j'ai tant de choses à vous apprendre!

Air : *Vaud. de la robe et les bottes.*

Votre vieux oncl' qui t'nait tant à la vie,
Vient d'être, ô contre-temps fatal!
Emporté par un' maladie...

ISIDOR, *à part.*

S'il savait comm' ça m'est égal.

CHOPART.

Travaillant fort, malgré son âge,
Il laisse des écus comptant.
Je vais vous en fair' le partage...

ISIDOR, *à part.*

Ça devient plus intéressant. (*bis.*)

CHOPART.

Vous allez emporter deux bons petits sacs... Que je vous embrasse encore, mes chères nièces. (*Il les presse de nouveau dans ses bras.*)

SCÈNE XVI.

Les Mêmes, MADELAINE et THÉRÈSE.
(*Elles restent au fond, et écoutent.*)

CHOPART, *continuant de parler à Isidor.*

Que je suis aise de te revoir !... Ma bonne Madelaine, quand j'ai quitté le pays, tu étais encore bien petite.

ISIDOR, *d'un air gauche.*

Je suis bien grandie, hein ?...

CHOPART.

Et toi, Thérèse, je te faisais sauter sur mes genoux.

ANTOINE.

Vous ne me feriez plus sauter, hein ?...

CHOPART.

Dites-moi, mes filles, vous rappelez-vous un peu votre oncle Chopart ?

ISIDOR.

Non, je vous aurais pas remis; mais à présent je vois bien que c'est vous.

THÉRÈSE, *vivement, en lui sautant au cou.*

C'est-y bien possible !

MADELAINE, *imitant sa sœur.*

Quoi ! vous êtes l'oncle Chopart, que nous cherchons depuis quinze jours ?

CHOPART.

Eh ben ! qu'est-ce que c'est que ça ?

ROSE.

Deux nièces qui vous tombent encore sur les bras.

CHOPART.

Je n'en ai pas quatre.

MADELAINE.

Ah ! mais... je sommes bien Madelaine et Thérèse.

THÉRÈSE, *tirant des papiers de sa poche.*

Tenez, v'là nos papiers.

ISIDOR, ANTOINE, THÉRÈSE, MADELAINE.

ENSEMBLE.

Air : *de la Légère.* (Contredanse.)

J' suis votr' nièce, (*bis.*)
J'avons pour vous
D' la tendresse,

J' suis votr' nièce. (bis.)
Mon cher oncle, embrassez-nous.
(*Isidor et Antoine vont au fond et ôtent leurs bonnets*)

MADELAINE.
Je v'nons ici tout exprès.

THÉRÈSE.
J' suis Thérèse...

MADELAINE.
J' suis Madelaine.

CHOPART.
Il m'en tomb'rait par douzaine
Si j' n'y r'gardais pas d' si près.
(*Après avoir lu.*)
Plus de doute, ce sont elles !
Quel événement heureux...
(*Montrant Isidor et Antoine.*)
Mais qui sont ces demoiselles ?

ANTOINE et ISIDOR, *s'avançant*.
Nous somm's peut-êtr' vos deux nev'ux !

MADELAINE et THÉRÈSE.
J' suis vot' nièce, etc.

M^{me} SIROP, *qui est sur sa porte*.
Ah ! les farceurs !

ROSE, *reconnaissant Isidor*.
Comment ! c'est vous, monsieur Isidor !

HYACINTHE, *reconnaissant Antoine*.
Et vous, monsieur Antoine !

ISIDOR.
Oui, jolies chamareuses, vous voyez deux amans bien épris en Alsaciennes.

HYACINTHE.
Ah çà ! vous nous direz, j'espère, pourquoi vous avez pris ce costume.

ANTOINE, *embarrassé*.
C'est bien facile à vous dire... demandez à Isidor.

ISIDOR.
Silence, mes petits cœurs ; les caractères aimans sont enclins à la jalousie... Vous le savez... on nous avait fait des rapports insidieux sur votre conduite ; on nous avait dit que depuis quelque temps on vous voyait les lundis flâner du côté de la barrière de Clichy.

ROSE.
C'est plutôt vous...

ISIDOR, *vivement*.
Silence, femme... Que vous aviez accepté un rendez-

vous. Nous avons voulu vous surprendre, et nous avons emprunté ces costumes à deux payses de ces demoiselles qui logent ici près. Maintenant, nous sommes sûrs de votre fidélité, comme vous pouvez l'être de la nôtre.

ANTOINE.

Par exemple, je n'aurais pas trouvé celui-là.

CHOPART, *riant.*

Oh! les gaillards! je devine tout à présent... J'ai retrouvé deux nièces. (*A Rose et à Hyacinthe.*) Vous retrouvez deux amans fidèles : la journée sera heureuse.

ROSE.

Pour en finir, à quand la noce, messieurs?

ANTOINE.

Le plus tôt possible.

HYACINTHE.

C'est bien tard.

ANTOINE.

Mademoiselle Hyacinthe, nous allons nous marier; je verrai si votre cœur est pur comme une glace... je suis miroitier.

ISIDOR.

Mademoiselle Rose, tâchez de marcher droit dans le sentier de l'hyménée... parce que... je suis batteur d'or.

(*Il lève la main.*)

ROSE.

Comment, monsieur!...

ISIDOR, *souriant.*

Ah! je le dis, mais je ne le ferais pas... j'en suis incapable.

CHOPART.

Ah! luions! vous avez fait des farces.

ISIDOR.

Oui, mais des farces alsaciennes.

VAUDEVILLE FINAL.

M^{me} SIROP.

Air : *Vaud. de la famille du porteur d'eau.*

Allons, le commerc' va rouler,
C'est chez moi qu'on mettra les tables.
Dans mon salon j' puis rassembler
Plus d'un' centain' de gens aimables,

Si vous voulez quand il fait beau,
Avaler plus d' vin que d' poussière,
Prendre votr' part d'un aloyau.
Et danser gaîment sous l'ormeau,
V'nez vous marier à la barrière. (bis.

HYACINTHE.

En dehors de not' magasin
Un' petit' barrière est placée,
Exprès pour arrêter l' malin
Qu' aurait un' coupable pensée.

ROSE.

Mais l' bourgeois qu'est un bon enfant,
Par bonheur, ne se doute guère
Qu' l'amour a des ail's, et qu' souvent
Sur le boul'vard, en voltigeant,
Il pass' par-dessus la barrière. (bis.

CHOPART.

Jamais nos soldats n'ont fléchi
Quand l'honneur les mit à l'épreuve,
Et la barrière de Clichy
Est là pour en fournir la preuve.
On a vu nos jeunes conscrits
Ne r'gardant jamais en arrière,
Et s' battant un seul contre dix,
Faire payer cher aux ennemis
Leur droit d'entrée à la barrière. (bis.)

ISIDOR, *au public*.

Vous savez qu'il arriv' queuqu' fois,
Quand la foule est sous l' vestibule,
De placer des barrièr's de bois
Pour empêcher qu'on n' se bouscule,
Nous désirons à ce tableau
Voir accourir la ville entière,
Et même nous crierions bravo,
Quand on d'vrait s' pousser au bureau,
Et renverser chaque barrière. (bis.)

FIN.

www.ingramcontent.com/pod-product-compliance
Lightning Source LLC
Chambersburg PA
CBHW030119230526
45469CB00005B/1706